中文硬笔书法

少儿启蒙教程

楷书

编著　周　英
　　　陈新元

周英艺术简历

周英,名冰人,字卓实,著名书法家。1962年1月25日,生于黑龙江省哈尔滨市,自幼受父指教,学习中国书法,与翰墨结下艺缘,现任黑龙江省硬笔书法协会理事、常务理事、外联部主任,考级定段管理中心副主任。八十年代初,向国内著名书法家、李成山、王重久、王田老师学习深造,在国内书法大赛中,取得优异成绩,在中国东北三省书法大赛中获一等奖之殊荣,得到全国书画同仁的高度赏识。

2005年初,拜黑龙江省硬笔书法协会赵宝森主席为师,学习中国书法各大体系,笔行墨化,意远法真,多年来不断广泛深研王羲之、王献之、钟绍享、柳公权、欧阳询、黄庭坚、文征明等诸家书体。因而具有深厚坚实广博的基础,主攻楷书,兼修行草,不断地推出诸如:唐诗、宋词、元曲和当代毛泽东诗句的书法,其章法独特,很多作品被书道友人和业内人士收藏,为当今具有实力派的女书法家 。

陈新元艺术简历

陈新元，1993年1月19日，生于黑龙江省哈尔滨市，四岁起随身为书法家的母亲系统的学习了中国书法，自幼多次参加各类书法大赛，并取得优异成绩。现任黑龙江省硬笔书法协会理事。获得黑龙江省硬笔书法家七段之殊荣。

2011年在新加坡留学期间博取众长，更加深入的研究了中国古代及现代各个阶段书法家的精髓，得到中外书法界同人的赞赏。经过多年的潜心研究具有坚实的书写功底，主攻行草，兼修楷书，被称为90后的书法奇人。

目　　录

概述 .. 6
一． 硬笔书法的基本技法 .. 8
　　书写姿势 ... 8
　　执笔方法 ... 9
　　运笔方法 ... 10
　　练字方法 ... 11

二． 楷书笔画练习 ... 12
　　基本笔画 ... 13
　　运笔方法 ... 16

三． 楷书的字体结构 .. 30
　　独体字 ... 30
　　合体字 ... 30
　　独体字的结构方法 31
　　　1、以横画为主笔的独体字 31
　　　2、以竖画为主笔的独体字 32
　　　3、以撇捺画为主笔的独体字 33
　　　4、以折画为主笔的独体字 33
　　　5、以钩画为主笔的独体字 34
　　　6、其它类型的独体字 34

四．楷书字体笔顺 .. 37
　　1、钢笔楷书的基本笔顺 37

2、钢笔楷书的特殊笔顺 .. 38

五. 楷书字体部首 .. 40
　　笔画部首 .. 41
　　独体部首 .. 41
　　合体部首 .. 41
　　左偏旁的写法 .. 42
　　右偏旁的写法 .. 62
　　字头的写法 .. 67
　　字底的写法 .. 73
　　字框的写法 .. 79

六. 款识(zhì)、盖章简介 .. 86
　　款识(zhì) .. 86
　　落款的几种方法 .. 86

后记（编者寄语） .. 90

概述

硬笔书法是一门新兴的艺术，他不仅作为一门艺术而存在，而且有很强的实用价值。随着科学文化事业的飞速发展，在很多的领域里已经不适应毛笔书法了，取而代之的则是硬笔书法。毛笔质软而柔，能表达出丰富的艺术语言。然而，不管怎样，他只是软笔的线条：点、面、线。硬笔则不同，它质地硬，写出的线条刚劲挺秀，骨感突出，清新明快，均匀简洁，易于掌握，便于分析。而这些又都是毛笔书法所难以匹比的。因此，硬笔书法以其强烈的个性形成独特的艺术风格。也正是由于硬笔书法的应用范围广，实用价值高，所以，写好硬笔字也就成为人们普遍关心的问题。

钢笔的各种笔尖由于制作材料的不同，又分为金尖、铱金尖和钢尖三种。知道了钢笔的基本构造之后，可以根据自己的习惯和爱好，选择适合于自己书写的钢笔。

钢笔书法可以概括为：以钢笔为书写工具，以汉字为表现对象的"线条书写"和"造型艺术"。其中"线条书写"，指用钢笔表现汉字的各种笔画的方法：所谓"造型"，即汉字的结构和

章法，也就是字体的笔画安排。"

希望我们在各方面完善自己，尤其是文字的书写水平。练就一手漂亮的钢笔字，使他像美丽的衣服一样，给你带来迷人的光彩。

一． 硬笔书法的基本技法

书写姿势

写字姿势非常重要，正确的写字姿势，不仅能保证书写自如，充分发挥书写技能，提高书写水平，而且还能促进青少年身体的正常发育，预防近视，脊柱弯曲等疾病的发生，有益健康，这也是书写最基本的要求。

正确的写字姿势是：头正、身直、臂开、足安。

头正——头面要端正，微微向前倾，可以俯视桌上的字帖。

身直——身坐端正，双肩横平，腰背自然挺起，略向前倾。胸部不要靠牢桌子。

臂开——两臂自然向左右张开，小臂平放在桌面上，右手执笔，左手按纸，使笔杆略斜偏向右侧，笔尖要落在鼻梁正前方。

足安——两脚自然放在地上，与肩同宽，使力量集中在腰部。

执笔方法

　　钢笔的执笔方法是"三指法",就是用右手拇指、食指的指肚和中指的侧面分别从三个不同的方向捏住笔杆的下端,使之形成合力。无名指和小指自然弯曲,手腕轻贴桌面,以形成安稳的"支撑点".指要实,掌要虚,笔杆在书写时与纸面呈45度角。执笔要稳。但又要运用灵活,用指头执笔,用腕来运笔。

运笔方法

　　运笔的关键在于运腕。硬笔书法只要在起笔的时候稍微下按，收笔的时候稍微停顿就可以了。在书写中利用笔的轻、重、快、慢等等相结合，线条的提按是表现书法笔划的重要因素。在钢笔书写过程中，笔划粗细的变化是由于力度大小不同而形成的。只有通过对每个字的笔划的节奏感的把握，写出来的字才能有力度。

练字方法

学习硬笔书法最主要的途径就是摹写和临写。初学者可以先摹后临，有一定基础者可以直接临写。

摹就是描，可以蒙上薄纸在字帖上描。摹写的过程主要是让初学者通过比较准确的描划，熟悉字的结构形态和笔划变化，从而进一步向临写过度。摹写是速成的好办法。

临可以说是每个学写字的人都必须经过的历程。

练习一般可分为三个步骤。

格临——就是对着田字格临写。

框临——就是在逐渐熟练的基础之上，可去掉田字格，在方框里临写。

背临——也就是先熟悉范字，在默写，一气呵成。

二. 楷书笔画练习

笔画是构成汉字的最小结构单位，汉字中除了一和乙以外，任何一个字都是两个以上的笔画按着一定的规律和法则搭配组合而成的。

笔画可以分成基本笔画和组合笔画两大类：

基本笔画：构成汉字楷书的基本笔画即一笔写成，不可分割。主要有八种：点、横、竖、撇、捺、提、钩、折。

其他数十种笔画都是由这八种基本笔画派生出来的。

为了便于记忆和把握，我们按笔画的形态分为点状笔画、直线笔画、弧线笔画、钩状笔画和折弯笔画五类。

组合笔画：是由基本笔画组合而成，也要求一笔写成，不可分割。

基本笔画

写字时由落笔到抬笔叫"一笔"或"一画",通称笔画。

基本笔画的写法:应从用笔和姿态两方面去掌握。书写过程分为:起笔(下笔)、行笔和收笔,一般起笔较短,收笔其次,行笔部分最长。就用笔的力度而言,大多数笔画(尤其是水平或垂直方向的横、竖、折画),起笔和收笔时要用些力,要向下按笔;行笔时用力较轻,笔往上提。按笔写出的线条粗壮稳健,提笔写出的线条细致流畅。这样形成了"重(按)——轻(提)——重(按)"的用笔过程。

形体小的笔画,运笔过程不明显,提按也不明显,姿态变化不大,形体较大的笔画,运笔过程清楚,行笔部分较长,提按也明显,姿态变化较大。书写时要注意:

第一:自然放松,不要紧张,过于用力容易把字写僵。

第二:不要过分强调提按,使起笔和收笔出现折角,这样显得很生硬。

第三:行笔时控制一下速度,防止出现颤抖,软弱等败笔。

点：

入笔轻，由轻到重，行笔略用力，收笔时顿笔、回带。一次成画。写点关键要有行笔过程。

横：

起笔时顿笔，行笔逐渐用力，收笔时顿笔、回带。

竖：

分两种，一种叫做悬针竖，一种叫做垂露竖。悬针竖起笔顿笔，行笔逐渐上提，轻带出锋，状入悬针。垂露竖起笔顿笔，行笔力量均匀，收笔回带，状如垂露。

撇：

起笔顿笔，行笔逐渐上提，顺势出锋。要求写得活泼流畅。末端提收时稳中求快，力送笔端。

捺：

入笔轻，行笔逐渐用力，收笔顿笔，出锋。要求写得波折曲致，整体为斜势，两头细，捺角粗，捺头小，捺身长，捺角短。注意不要在捺角处出现折角、弯曲或无捺角。

提：

　　提画也称作挑，起增加力势作用，要求写得果断。起笔斜向右下方用力顿笔，然后转笔向右上方迅速提笔挑出。形态是左粗右细，左低右高，短促，注意：顿角不易过大。根据长度可分为长提、短提。

钩：

　　起笔如写竖，中间稍细，略向左挺到起钩处，稍停向左上钩出，出尖收笔，钩的尖角为45度，出钩的部分要短一些。

折：

　　起笔如写横画，至转折处顿笔，再如写竖，收笔时下按，回带。

　　以上是八种基本笔画的书写要领，而在实际书写的过程中，大家还会遇到其他的各种不同情况，但他们都是在上面所讲的八种基础笔画上演变出来的。

运笔方法

一、 横

横画要写平稳,因为横在一个字中起平衡作用,横不平,则字不稳。横有长、短之分。长横的写法,下笔稍重、行笔向右较轻,收笔略向右按一下,整个笔画呈左低右高、向下俯势的形态。由于人的视觉的错觉,横画不能写成水平,而应写成左低右高,收笔时稍按一下笔,使笔画变重些,这样,看起来才显得平稳。所以,人们常说的"横平竖直",不是指横水平书写,而是要求看上去平稳的意思。如图:

笔画	起笔	行笔	收笔	字	例		
一	丶	一	一	上	下	五	土

短横的写法是,轻下笔,由轻到重向右行笔大约写到长横的一半时停笔即收。笔画稍向右上仰。如图:

笔画	起笔	行笔	收笔	字	例		
一	丶	一	一	三	二	王	

二、 竖

竖画要写垂直,因为竖画在一个字中往往起着关键的支撑作用,竖不垂直,则字不正。竖有垂露、悬针和短竖三种写法。垂露竖的写法,下笔稍重,行笔垂直向下较轻,收笔稍重。如图:

笔画	起笔	行笔	收笔	字	例		
丨	丶	丨	丨	个	川	书	开

悬针竖的写法同垂露,只是收笔时由重到轻,出锋收笔,笔画出尖。如图:

笔画	起笔	行笔	收笔	字	例		
丨	丶	丨	丨	十	平	丰	半

短竖,写法同垂露竖,只是笔画较短,短竖要写得短粗有力。见下图:

笔画	起笔	行笔	收笔	字	例		
丨	丶	丨	丨	口	旧	土	士

三、撇

撇画在一个字中很有装饰性，如能写得自然舒展，会增加字的美感。撇有斜撇、竖撇、短撇之分。斜撇的写法是，下笔稍重，由重到轻向左下行笔，收笔时出尖。如图：

笔画	起笔	行笔	收笔	字		例	
ノ	丶	ノ	ノ	人	八	入	友

竖撇，下笔稍重，由重到轻向下行笔，行至撇的长度三分之二处，向左下撇出，收笔时出尖。如图：

笔画	起笔	行笔	收笔	字		例	
ノ	丶	l	ノ	月	用	舟	风

短撇，写法同斜撇，只是笔画较短。短撇在字头出现时，笔画形态较平，如"干、反、禾、后、丢"等字；短撇在字的左上部位出现时，笔画形态较斜，如"生、禾、失、朱"等字。如图：

笔画	起笔	行笔	收笔	字		例	
ノ	丶	ノ	ノ	生	禾	失	朱

四、捺

捺画粗细分明,书写难度较大。捺有斜捺和平捺之分。斜捺,下笔较轻(轻落笔),向右下由轻到重行笔,行至捺脚处重按笔,然后向右水平方向由重到轻提笔拖出,收笔要出尖。如图:

笔画	起笔	行笔	收笔	字		例	
㇏	丶	㇏	㇏	大	夫	火	木

平捺,写法同斜捺,但下笔时先要写一小短横,然后再向右下(略平一些)方向行笔。如图:

笔画	起笔	行笔	收笔	字		例	
㇏	丶	㇏	㇏	之	边	达	近

点、提、竖钩、弧弯钩

五、点

点画在一个字中就如同人的眼睛一样重要,是一个字的精神体现。点画有右点、左点、竖点和长点之分。右点,轻下笔,由轻到重向右下行笔,稍按后即收笔,不能重描,一次成画。写点关键要有行笔过程,万不可笔尖一着纸就收笔。如图:

笔画	起笔	行笔	收笔	字　例			
丶	丶	丶	丶	主	义	六	文

左点，写法基本同右点，但行笔方向往下略向左偏一些，收笔时要顿笔。如图

笔画	起笔	行笔	收笔	字　例			
丿	丶	丶	丶	小	怕	安	农

竖点，实际上是右点的变形，当点在字头居中出现时，人们习惯将点的收笔处与下面笔画连接起来，因此，这种点形态比较直。如图：

笔画	起笔	行笔	收笔	字　例			
丶	丶	丶	丶	京	定	空	室

长点，是在右点的基础上变长，行笔应慢一些。如图

笔画	起笔	行笔	收笔	字		例	
丶	丶	一	一	以	头	不	食

六、 提

提画的写法是：下笔较重，由重到轻向右上行笔，收笔要出尖。提画在不同的字中角度和长短略有不同。书写时应该注意区别。如图：

笔画	起笔	行笔	收笔	字		例	
㇀	丶	㇀	㇀	江	地	级	虫

七、 竖钩

下笔写竖到起钩处，稍停向左上钩出，出尖收笔，钩的尖角约为 45 度，出钩的部分要短一些。如图：

笔画	起笔	行笔	收笔	字		例	
亅	丶	亅	亅	小	水	寸	示

八、 弧弯钩

下笔稍轻，由轻到重向右下弧弯行笔，到起钩处略顿笔向左上钩出，收笔要出尖。书写时下笔处和起钩处上下应在一条垂直线上。如图：

笔画	起笔	行笔	收笔	字		例	
)	`))	了	子	手	象

戈钩、卧钩、竖弯、竖弯钩

九、 戈钩

下笔稍重，向右下弧直行笔，到起钩处向上钩出，收笔要出尖。写戈钩关键是要保持一定的弧度，太直、太弯都会影响整个字的美感。如图：

笔画	起笔	行笔	收笔	字		例	
⌇	`	⌇	⌇	民	氏	成	我

十、 卧钩

下笔稍轻，先向右下(笔画由轻到重)，再圆转向右水平方向行笔，到起钩处向左上钩出，钩要出尖，但不宜过大。如图：

笔画	起笔	行笔	收笔	字		例	
⌣	`	⌣	⌣	心	必	志	思

十一、竖弯

下笔写短竖,再圆转向右水平方向写短横,收笔稍重。如图:

笔画	起笔	行笔	收笔	字		例	
ㄴ	丶	ㄴ	ㄴ	四	酉	西	尊

十二、竖弯钩

在竖弯的基础上,收笔时向上方钩出,笔画比竖弯要长一些.如图:

笔画	起笔	行笔	收笔	字		例	
ㄴ	ㄴ	ㄴ	ㄴ	儿	元	见	也

竖提 横钩 横折 横折钩

十三、竖提

下笔写竖,到适当处略顿笔向右上写提,一笔写成,提的收笔处出尖。如图:

笔画	起笔	行笔	收笔	字		例	
ㄥ	ㄥ	ㄥ	ㄥ	长	民	良	衣

十四、横钩

 下笔向右写横，行笔至起钩处顿笔向左下轻快钩出。注意钩不宜太大，要把力量送到笔尖。如同：

笔画	起笔	行笔	收笔	字		例	
⁻	一	一	一	皮	欠	买	卖

十五、横折

 下笔从左到右写横，到折处稍顿笔再折笔向下写竖。注意横要平，竖要直，折要一笔写成，中间不可间断。折处不能写成"尖角"，也不能顿笔过大而形成"两个角"。如图：

笔画	起笔	行笔	收笔	字		例	
𠃌	一	一	𠃌	日	只	回	田

十六、横析钩

 下笔写短横，略顿笔后折向下，有时稍稍向左倾斜一点，到起钩处略顿笔后向左上方钩出，一笔写成。如图：

笔画	起笔	行笔	收笔	字		例	
𠄌	一	𠃌	𠄌	习	司	句	匀

横撇、撇折、撇点、横折弯钩

十七、 横撇
下笔写短横，略顿笔后向左下写撇。注意横要稍向右上斜一点，撇要出尖，一笔写成。如图：

笔画	起笔	行笔	收笔	字　　　例
フ	一	一	フ	又　水　永　承

十八、 撇折
下笔写短撇，出尖顿笔后折向右上写提，注意折处要顿笔，收笔要出尖。如图：

笔画	起笔	行笔	收笔	字　　　例
ㄥ	ノ	ノ	ㄥ	去　云　参　私

十九、撇点
下笔写撇，不出尖顿笔后折向右下写长点，收笔较重。注意上部撇和下部长点的角度要恰当。如图：

笔画	起笔	行笔	收笔	字		例	
ㄑ	ノ	ノ	ㄑ	女	始	如	好

二十、横折弯钩

下笔写横，顿笔折向下写竖，而后圆转向右写横，到起钩处略顿笔向上钩出。注意弯处要圆转，下面的横要平，钩要小，要出尖。如图：

笔画	起笔	行笔	收笔	字		例	
乚	一	乁	乚	九	几	凡	旭

竖折、竖折折钩、横折提、横折折撇

二十一、竖折

下笔写竖（有长、短之分），顿笔后向右写横，收笔较重。注意竖要直，横要平，一笔写成。如图：

笔画	起笔	行笔	收笔	字		例	
ㄴ	丨	丶	ㄴ	山	凶	画	区

二十二、竖折折钩：

下笔写短竖,顿笔折向右写横,再顿笔折向左下写竖钩。

注意竖钩既不能太直，也不能太斜，钩要小，要出尖。如图：

笔画	起笔	行笔	收笔	字		例	
亅	丶	∟	亅	弓	马	鸟	引

二十三、横折提

下笔写短横，顿笔折向下写竖，再顿笔向右上写斜提。注意提要短一些，斜一些，要出尖。如图：

笔画	起笔	行笔	收笔	字		例	
ㄋ	一	丁	丁	说	语	词	诗

二十四、横折折撇

下笔写短横，略顿笔折向左下写短撇，不出尖，不要太长，再折向右下一小短横，最后折向下撇出，要出尖。如图：

笔画	起笔	行笔	收笔	字		例	
ㄋ	一	ㄥ	ㄋ	及	延	廷	建

横撇弯钩、横折折折钩、横折弯、竖折撇

二十五、横撇弯钩

下笔写短横，转折处略顿笔后写短撇，接着笔尖不离纸写小弯钩，钩的方向往左上。如图：

笔画	起笔	行笔	收笔	字　　例
㇌	一	㇌	㇌	除　院　都　那

二十六、横折折折钩

下笔写短横，右边稍高些，略顿笔折向左下写短撇，不出尖，不要太长，再折向右写短横，再折向左下写弯钩。注意最后的弯钩要稍有弧度。如图：

笔画	起笔	行笔	收笔	字　　例
㇋	一	㇋	㇋	乃　奶　仍　扔

二十七、横折弯

下笔写短横，略顿笔折向下写短竖，再圆转向右写短横，收笔较重。如图：

笔画	起笔	行笔	收笔	字　　例
㇈	一	㇈	㇈	铅　船　设　没

二十八、竖折撇

下笔写斜竖,略顿笔折向右写短横,再顿笔向左下撇出,要出尖。如图:

笔画	起笔	行笔	收笔	字		例	
㇉	丨	ㄴ	㇉	专	传	砖	转

从上面介绍的 28 种基本笔画的书写方法可以看出,汉字笔画书写的运笔规律,一般是,横、竖、撇的起笔较重,点、捺的起笔较轻;转折处要略顿笔,稍重、稍慢;提和钩,开始要略顿笔、稍重,而后逐渐转为轻快,收笔出尖;撇、捺均出尖。所有笔画都是一笔写成,不能重描。这些笔画在组成汉字时,有的形状会略有变化,因此,在书写时,要注意多观察,把笔画形状写准确。

三． 楷书的字体结构

经过了前一部分的学习，我们掌握了硬笔书法的基本笔画。汉字的字形是由笔画和偏旁两大基本元素构成的。除一小部分独体字外，绝大部分是带偏旁的合体字。

独体字

从结构上看，只是笔画之间的结合，比较单纯，笔画数量比较少（但不是笔画少的字都是独体字）。它是一个整体，不能拆开，不与其它结构单位发生搭配关系。

合体字

是由两个或两个以上的偏旁部首或其他结构部分组合而成的，因而产生了各部分之间的搭配比例关系。其结构类型可以分为左右结构、上下结构、左中右结构、上中下结构、半包围结构、包围结构和多部位结构。

独体字的结构方法

写好独体字,在于安排好笔画的位置。独体字笔画少,以笔画穿插链接为主,笔画虽不多,但不好安排,而且也不宜掌握,笔画位置稍有偏差,就会影响整个字的结构。

在独体字中,有起着支撑、平衡作用的关键笔画,这种笔画叫主笔。找准、写稳主笔,就比较容易掌握字的重心。重心稳了,字就立得住了,也就好看了。凡是写在字的顶部、中部或底部的横画,写在字中心的竖画、竖钩、斜钩、弯钩及撇捺等,都可以看作是主笔。

1、以横画为主笔的独体字

不论横画居上、居中还是居下,尽可能拉长书写或使横画右端下弯,增加稳定、平衡感。如"丁"字,其重心为一定点,恰好在中心垂线上(也就是中竖),主笔横画两端既是字形的最宽处,又是字形的两个分力点。按下列正确的字例书写,字就稳定了。

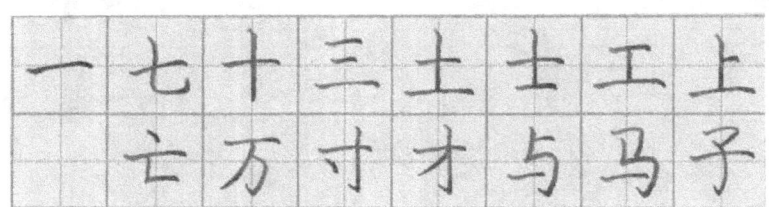

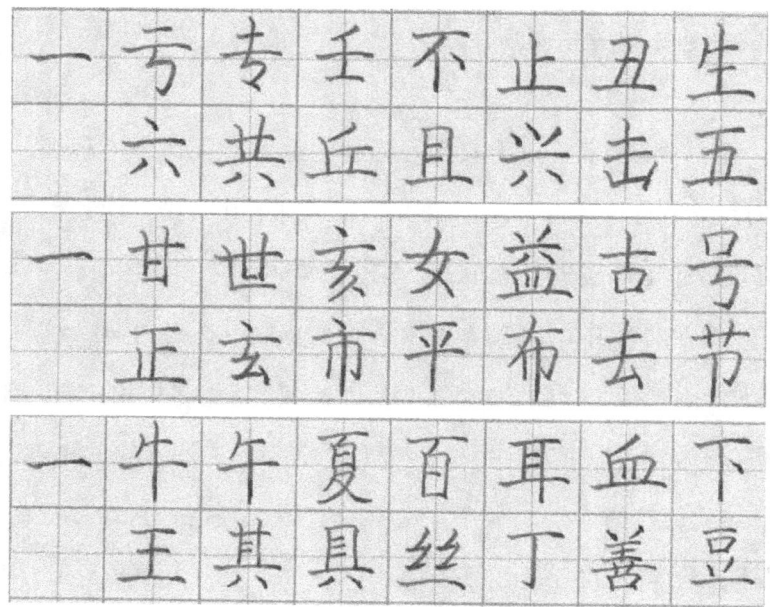

2、以竖画为主笔的独体字

以竖画为主笔的独体字在书写时,竖画应长,且在中心线上,并尽量垂直。

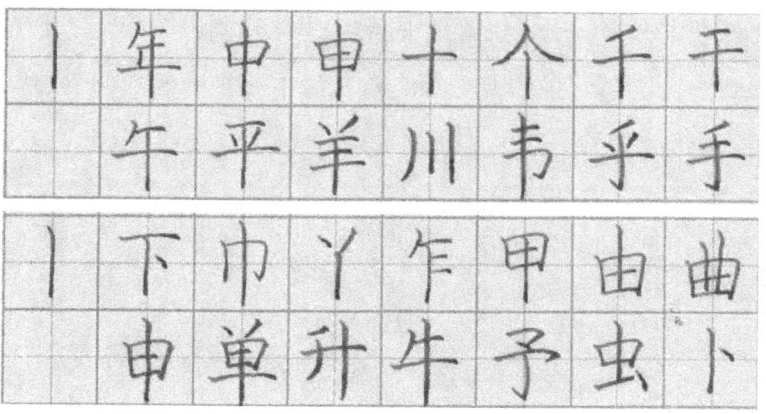

3、 以撇捺画为主笔的独体字

　　以撇画为主笔的独体字，撇画角度不宜太斜，多用竖斜撇，使撇画的上半部靠近中垂线，以保持字的重心。

　　以捺画为主笔的独体字，要使撇和捺的相交点写在中心垂线位置上，而且稍靠上部，这样做，一是为了显出字形的伸展、挺拔，二是保持字形的稳定。

　　在初练时可以先把撇、捺的长短、方向、角度写得相近一些，类似等腰三角形，写得比较熟练以后，可以把捺写得长些，但不可太放纵。

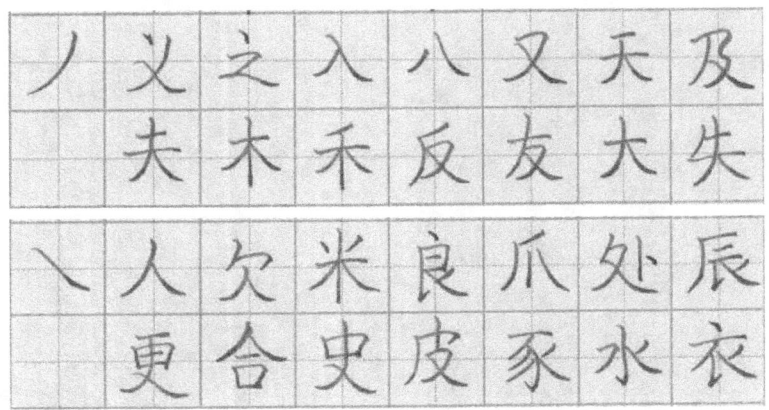

4 、以折画为主笔的独体字

　　在书写时注意折画的角度大小变化，特别是横折钩的钩法，尽量往左边收缩，靠近中垂线。

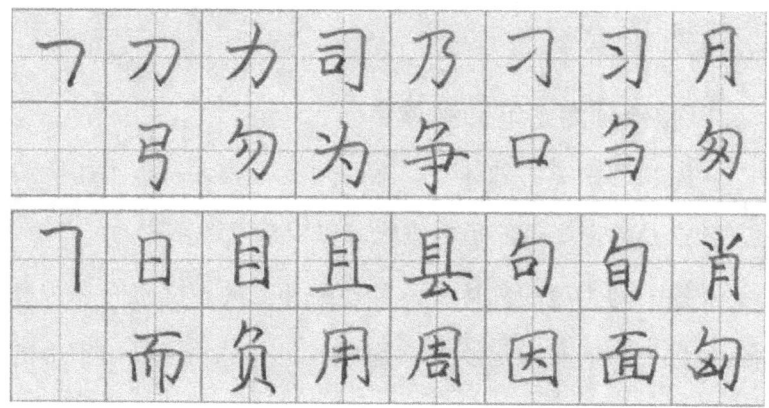

5、以钩画为主笔的独体字

以钩画为主笔,并不意味着把钩部写长。要注意钩画的不同变化。

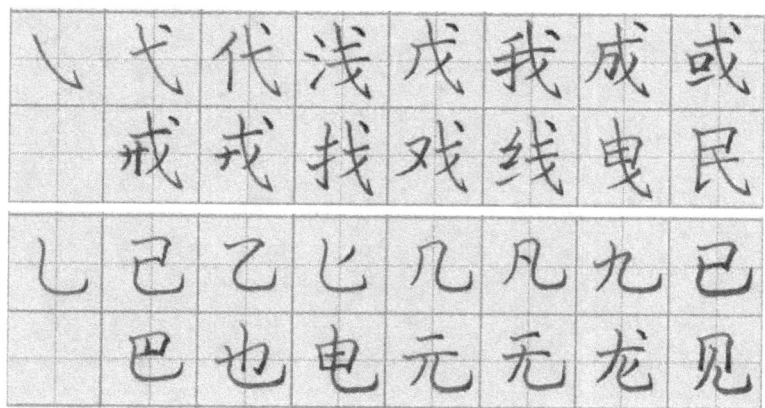

6、其它类型的独体字

独体字的结构特点:独体字按其形体、形态不同可分为

六种：矩形结构、梯形结构、三角形结构、圆形结构、斜形结构、菱形结构。

矩形结构：包括正方形、扁形、长形等

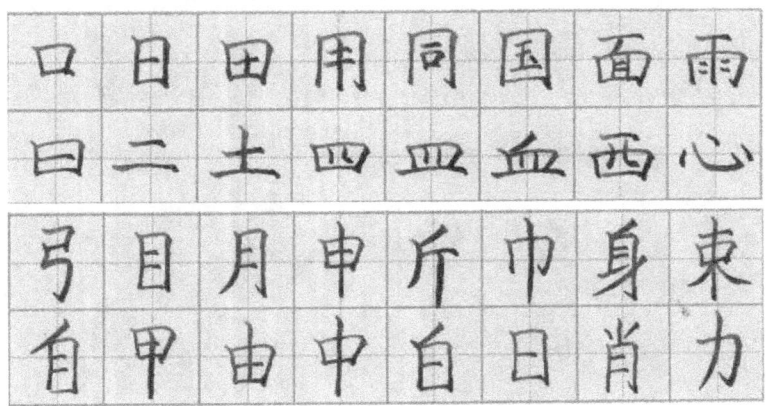

梯形结构：写成上窄下宽或上宽下窄

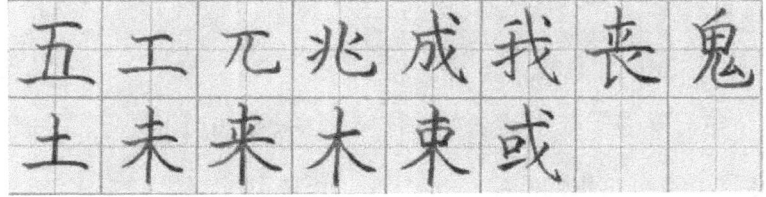

三角形结构：写成中间高、两边低或倒三角形的中间低两边高。

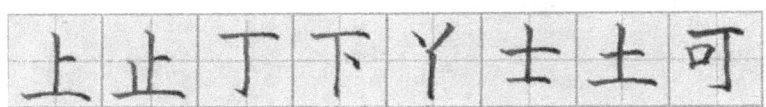

圆形结构：这个"圆"指的是四周都有笔画的位置，书写时应把这种字理解为写在一个圆圈中而不是方格里。

斜形结构：斜形（平行四边形）结构，书写时注意笔画依次向左下或右下斜伸，不宜写得太正。

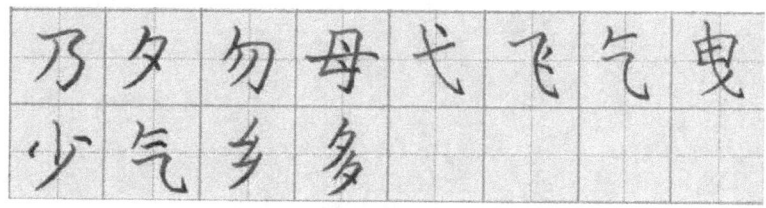

菱形结构：写时注意笔画左右上下要撑足。

学习掌握了基本笔画和独体字，这只是知道了硬笔书法的皮毛，要想使我们的字有所改变，还要继续在学习中多练、多看、多听，吸取百家之长，化作自己的知识。使自己尽快写一手漂亮的钢笔字。

四. 楷书字体笔顺

1、钢笔楷书的基本笔顺

先横后竖

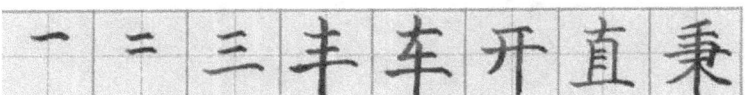

先上后下

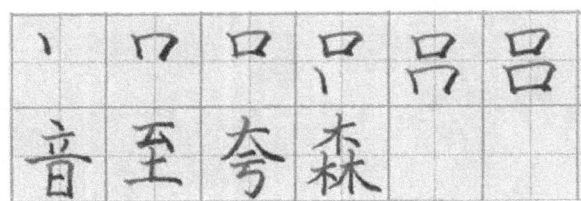

先撇后捺

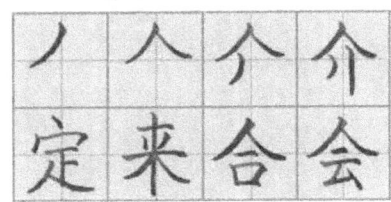

先左后右

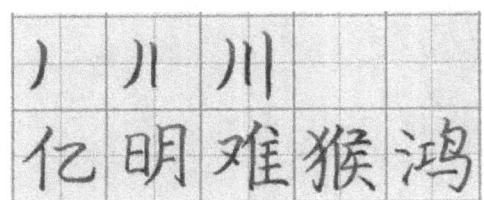

先外后内

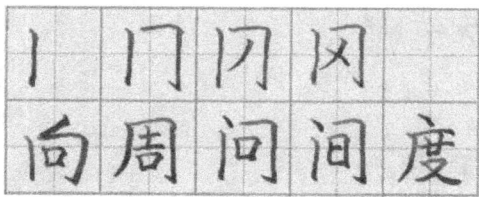

先外再里后封口

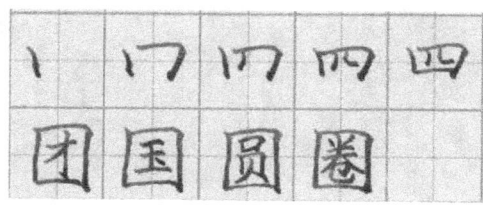

先中间后两边

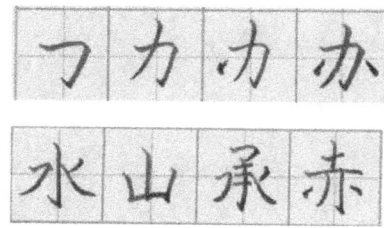

2、钢笔楷书的特殊笔顺

先横后撇

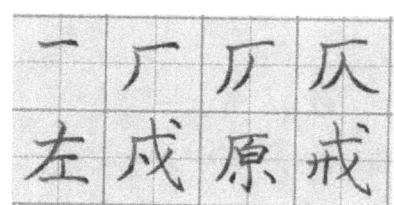

主横后写

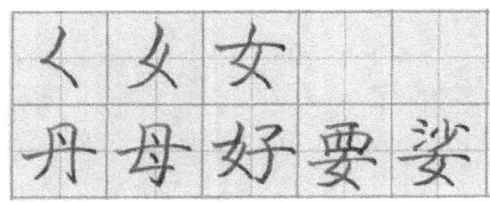

先右上后左下

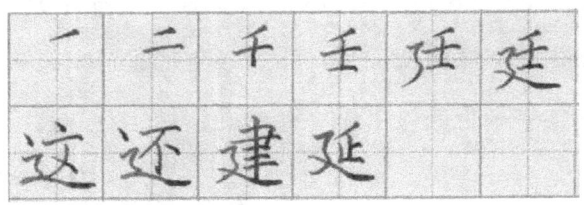

由此可以看出，少数笔画很少的字用单一的笔顺，绝大多数字都是综合运用几种笔顺，有个别的字可以由几种笔顺来书写。应该说明的是笔顺是一种习惯，不能"一刀切"做硬性规定，也要具体情况具体分析。

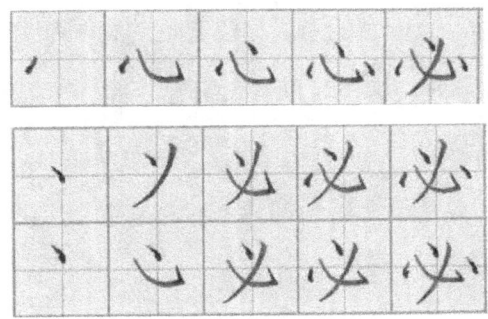

五. 楷书字体部首

由笔画组成的汉字，从形体结构上分为独体字和合体字，因为独体字多是由象形字衍变而来，其成分全是笔画，无法拆开，所以叫独体字（也叫做单体字）如日、月、山、火、水、鬼之类。

合体字是由两个以上的独体字（包括不是独体字的笔画）组合而成如：村、明、冰、炭、魄等之类。

只要是合体字的组成部分，都叫偏旁。

因此，组成独体字是笔画，组成合体字的是偏旁，偏旁的基础是象形字。

按照汉字字形的结构，分析字的意义，取它们的相同部分作为查字的依据，分部排列，这些相同的部分就叫部首。部首就是一部分之首的意思。

综上所述，可以说偏旁是组字用的部件；部首是查字用的代表。

按结构分，部首可分为三类：笔画部首、独体部首、合体部首。

笔画部首

是由笔画充当的部首，不是字，没有意义，甚至没有读音，只能以笔画名称来称呼如：丶、一、丨、丿、捺等部首。

独体部首

是由独体字充当的部首，为数最多如：羊、月、日、土、水等部首

合体部首

是由合体字充当的部首，为数很少如：音、黑、鼻等部首。

由此可以看出，偏旁部首大多数是以独体字为基础的。部首有几百种之多，常用的不过几十种。《现代汉语词典》共选了 188 个部首，按照部首在字中的不同位置可分为：左偏旁、右偏旁、字头、字底、字框五类。

要写好部首，首先要看其在字中的位置，位置不同写法也不一样。其次要看部首的主笔，这个笔画是部首的主笔还是整个字的主笔，写法也不一样。再者，在写好笔画的同时，要把握部首的整体形态。

左偏旁的写法

左偏旁用在字的左半部，种类很多，一部分形体较长，一部分较短小，书写时要注意的是：以竖画为主笔的像十、亻、忄、将、巾、行、视、初、韦、木、车、牛、禾、耳、革等。为了美观，一般都写成垂露竖，右竖画写成悬针竖（都写成垂露竖也可以，只是不要都写成悬针竖）

以横画作末笔的左偏旁如：工、土、女、王、子、金、车、牛、马、立、足、豆、鱼、革等，横画改写为提画。

单人旁

第一笔是短撇，注意不要写得太平，第二笔竖应在撇的中部下笔，竖要写直。由斜撇和垂露竖组成，竖为主笔，整体为上斜下正的长形。

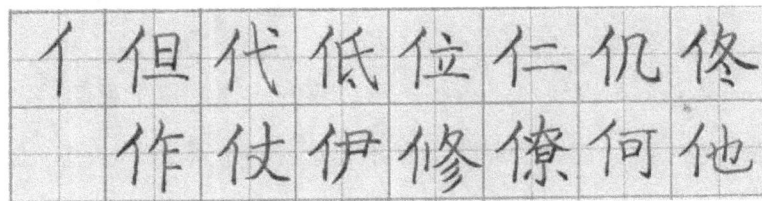

双人旁

比单人旁多了一短撇,第一笔的撇要写短,在第一笔下笔位置的下面写第二笔撇,要比第一撇长一些,在第二笔撇的中部下笔写竖,竖要直。

三点水

先写上面的两个右点,注意第二个点下笔较第一个点要稍左一些,第三笔写斜提。注意第一笔和第三笔的收笔位置应在一条垂线上。

竖心旁

第一笔左点要写竖一些,第二笔右点在左点上部起笔,第三笔竖要写直。注意两个点在竖左右的位置要高一些,既不要离得太远,又不要挨在一起。 竖心旁是由斜点和垂露竖组成。竖为主笔,左右两点居于竖的中上部,左低右高,左直右斜。

忄 怕 恨 性 忆 快 忙 惟
忾 怪 惕 忧 情 慎 悼

提手旁

第一笔写短横,第二笔写竖钩,第三笔写斜提,下笔时要稍往左边一些,收笔处不能往右出得太多,以免占用右边结构的位置。整体中宽上下窄,竖钩要直挺,提的大部分在竖钩的左侧。

扌 拉 把 扛 挑 扎 扒 掉
拴 抗 抓 捉 执 披 提

女字旁

可与独体字女作比较。女做左旁时,将长横改写为提,

注意第一笔撇点要写得窄长些;第二笔写撇,第三笔提要平一些,且收笔时不要穿过第二笔撇。女字旁是由撇长点、竖斜撇和长提组成,撇长点主笔。整体内收外放,呈长菱形,撇长点上收,斜撇下放,长提向左舒展。

女 如 始 妙 妈 妇 姓 姐
妖 娘 妹 好 嫩 姥 姗

绞丝旁

第一笔撇折,撇稍长,折后提稍短;第二笔撇折在第一笔起笔处的右下方起笔,提的收笔处与撇的起笔处在一条垂直线上;第三笔写斜提,宽度与上面的笔画相同。绞丝旁是由两个撇折和长提组成,提笔为主笔。整体为上窄下宽的斜长形,上撇折大,下撇折小,提要托住上部写紧凑。

纟 红 细 组 织 给 线 络
级 纵 纸 纷 纳 终 绞

木字旁

第一笔写短横,在横略偏右的上方起笔写第二笔垂露竖;在横竖交叉处起笔写短撇;第四笔在横竖交叉处撇的略下一

点的位置写右点。木字旁是由短横、垂露竖、斜撇和右点组成，竖为主笔。整体字呈左放右收形状，横靠上，左撇长，右点短小。

食字旁

第一笔撇较短，在撇画的中间位置起笔写横钩，横钩的横一定要写短，在第一笔和第二笔的交接处起笔写竖提，提要写斜一些。食字旁是由短撇。横钩和竖提所组成，竖提为主笔。整体上宽下窄，上部斜而平稳，覆盖下部，竖提时对准短横中部。

弓字旁

第一笔横折较小；第二笔写短横；第三笔写竖折折钩，上下几个短横的宽度大体差不多。三个短竖，上面的两个长短相同，下面折钩的竖稍长点。弓字旁是由横折、短横和竖

折折钩组成，竖折折钩为主笔，整体上紧下松，上中部写紧，横画距离要相等，下竖钩稍长，内收。

禾木旁

禾比木上面多了一撇，其余笔画写法一样，注意上面的撇要写得略平一些、短一些。禾木旁是由平撇、短横、垂露竖、斜撇和斜点组成，竖为主笔，整体左放右收，左撇长，右点短小。

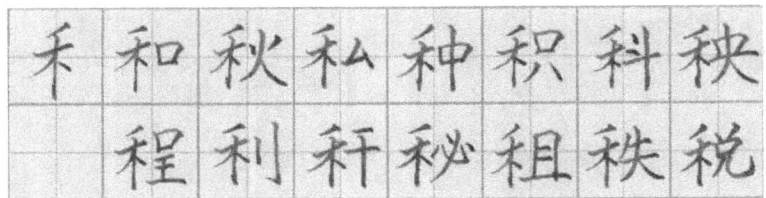

反犬旁

第一笔写短撇；第二笔写弯钩，上半部分弯度稍大些，下半部分弯度小，在弯钩中部略上一点的位置起笔写第三笔短撇。

豸字旁

豸（zhi）字旁是由短撇、斜点、弯钩和斜撇组成，弯钩为主笔，整体为左放右收的长弧形，上紧下松，斜而不倒，撇要上短下长，逐渐斜出，间距相等，钩位于垂直中心线。

子字旁

第一笔横钩较小，在钩尖处下笔写第二笔弯钩，第三笔写提，穿过弯钩，左侧稍长些，右侧稍短。

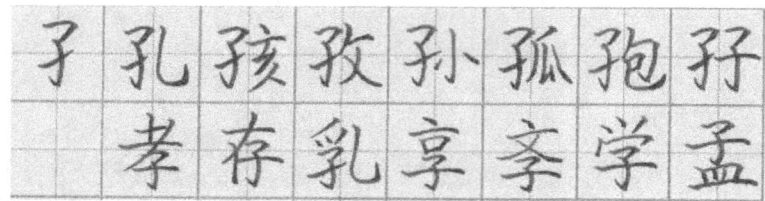

双耳刀

第一笔横撇弯钩要一笔写成，在第一笔的起笔处下笔写长竖，竖是垂露竖，要直。阝作左旁使用时，钩的部分约在

竖的中间略上点的位置，不能写得太长、太大。双耳刀是由横撇弯钩和垂露竖或悬针竖组成，竖为主笔，上部小而紧，耳部占竖的一半为宜。

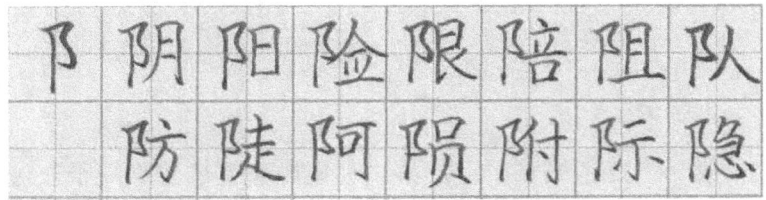

马字旁

马作左旁使用时，将第三笔横改写成平提，字形较独体字的马要窄一些。马字旁由横折，竖折折钩和长提组成，竖折折钩为主笔，上窄下宽，提向左伸展。

方字旁

方作左旁时关键是横要写短，同时弯钩也要写竖起来一些，使字形变窄，以免占用右边结构的位置。方字旁是由右点、短横、斜撇、横折钩组成，横折钩是主笔，整体为左放右收的斜长形，横折钩斜而平稳，窄而紧凑。

方 放 旅 族 旋 旗 旌 於
施 斿 斾 旎 旁

火字旁

第一笔点稍微竖一点；第二笔短撇起笔位置略高于左边的点；第三笔竖撇在两点之间的上方起笔，笔画较长；火字作左偏旁使用时，第四笔捺改为点，起笔位置在撇的下三分之一处。火字旁是由斜点、斜撇和竖撇组成，竖撇为主笔，整体内紧外松，呈辐射状，竖撇最长。

火 灯 烛 炒 烂 炬 炉 烟
灶 煌 熄 焰 爆

车字旁

车作左旁时，下面的横改为提，第一笔横要写短一些；第二笔撇折大约占"车"上下一半的位置，第三笔写提，要平一些，最后写垂露竖。车字旁是由短横、撇折、长提和垂露竖组成，竖为主笔，上部紧凑，长提上靠，竖对准撇折的起笔处。

车 转 斩 轴 软 轮 较 轧
辆 辑 轼 载 轨 轻 轿

牛字旁

牛作左旁使用时，横变短，下面的长横改为提，字形变为窄长形。牛字作字底使用时，笔画形态基本不变，只是字形变扁小些。牛字旁是由短撇、短横、垂露竖和长提组成。整体中宽上下窄，竖要直挺，提的大部分在竖的左侧。

牛 牡 牲 牧 物 特 牺 牦
牷 牯 牾 犄 牝 牴 犋

月字旁

第一笔写竖撇；第二笔写横折钩，左右高低相同；第三、第四笔写里面的两个短横，注意两个短横与横折钩的竖之间应留点间隙。月字旁是由竖撇、横折钩和短横组成，横折钩为主笔，整体外框紧窄，左放右收，撇不宜过斜，中间两横偏上，等距安排。

矢字旁

第一笔短撇应写竖一些；第二笔在撇的中部起笔写短横；第三笔横较上一横起笔要靠左一些，收笔处与上横对齐；第四笔写撇；最后写右点。

示（礻）字旁

第一笔是右点；在点的左下方起笔写第二笔横撇，横要短些，右边高一些；第三笔写竖，写在点的正下方；最后在撇、竖的交叉处写右点。示字旁是由斜点、横撇、垂露竖组成，竖为主笔，上点居中，横撇上仰，右点靠近竖的起笔处。

衣字旁

礻写法同衤，只是比衤多一撇点，在实际书写时，应注意衤与礻的区别，不要写错字。衣字旁由斜点、横撇、撇点、垂露竖组成，竖为主笔，上点居中，横撇上仰，右点靠近竖的起笔处。

目字旁

目作左旁时，字形要写窄一些，第一笔写竖；第二笔写横折，横要短，左右两竖左短右长；第三、第四笔写里面的两短横，两短横的右端与竖要留有间隙；最后写下面的短横，几个横之间的距离要大致相等。目字旁是由短竖、短横、和横折组成，横折为主笔，书写要紧凑，横竖要平行等距，中间的短横左连左竖，右不连右竖。

金字旁

钅 第一笔撇较短，第二笔短横约在撇画的上三分之一处起笔，第三笔也是短横，第四笔横较上两横起笔稍靠左一些，收笔处对齐，最后写竖提，提要短一些。"钅"字旁是由短撇、短横和竖提组成，竖提为主笔，整体上宽下窄，上部斜而平稳，覆盖下部，竖提对准短横中部。

钅 铅 针 钟 钱 钞 铁 锯
钉 钝 铃 铂 铭 销 镜

米字旁

第一笔点与第二笔短撇要对称；第三笔横要短一些，右边稍高；第四笔竖要长、要直；在横竖的交叉处起笔写左边的撇；最后一点写在横、竖交叉处下一点的位置。米字旁是由斜点、短横、短撇、斜撇和垂露竖组成。竖为主笔，横竖平直对称，撇点紧凑，撇不宜过长。

米 料 粒 粗 粘 粉 粕 精
籽 粮 糊 糖

耳字旁

耳作左旁时，最后一笔长横改成提，提的尖稍过右竖画一点儿，给右边的部分让出位置，几个横之间的距离要均匀，左右两竖要直，字形为窄长形。

虫字旁

虫作左旁使用时，写法同独体字"虫"差不多，只是字形变窄，下面的提要写得斜一点，最后的一点也要写小一些。虫字旁是由口字、竖、长提和斜点组成。整体上窄下宽，上紧下松，提向左伸。

舟字旁

第一笔写短撇；在撇尖部起笔写第二笔竖撇；第三笔横折钩的横较短，竖钩与左边的竖撇要对称；第四笔点略靠上方；第五笔提写在竖撇的中部位置，收笔处不穿越右边的竖；

最后在提的下方写一点。"舟"字旁是由短撇、竖撇、横折钩、长提和上下点组成，横折钩为主笔，外框要紧缩，提尖右不出头，上下点对称均匀。

足字旁

先写上面的口，要小一些，在口下方中部位置起笔写短竖，在短竖中部右边写短横；在短竖的左边起笔再写一短竖，最后写提，要斜一点，短一点。足作左旁使用时较独体字"足"变化较大，书写时应注意。足字旁是由口部和短竖、短横、长提组成，提为主笔，整体上正下斜，排列均匀而紧凑。

鱼字旁

先写上面短撇和横撇；在横撇的左下方起笔写中间的田；最后将独体字"鱼"下面的长横改写为平提，字形要窄。鱼字旁是由短撇、横撇、田部和长提组成，提为主笔。整体上窄下

宽，斜而平稳，横撇末端对准田部中间。

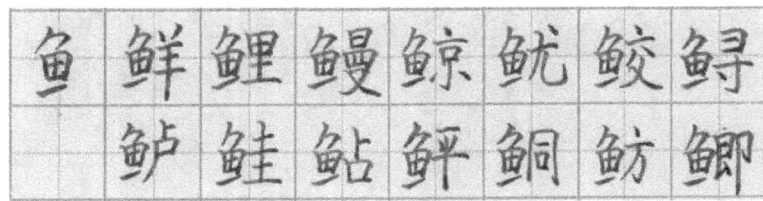

革字旁

上面部分的横被两竖分成三段，各占三分之一；中间的扁口又被中间的竖左右分开，应注意对称，上下几个横之间的距离要大致相等，方向要一致，下面的横要比中间的扁口宽一点。革字旁是由短横、短竖、横折、垂露竖和长提组成，竖为主笔。整体均匀对称，上部紧，中部扁，下部放。

两点水

第一笔写上面的右点，在第一笔起笔的正下方写第二笔斜提，上下两笔要呼应，偏旁呈窄短形。

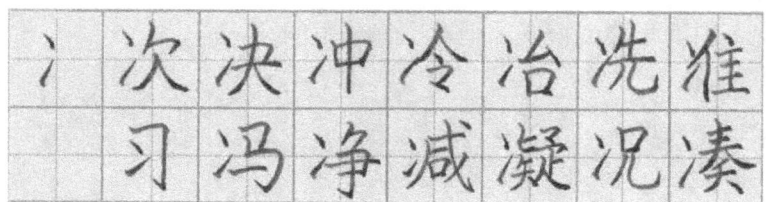

又字旁

先写横撇,注意横要短;第二笔将独体字的捺改写长点,点要写稍竖一些。

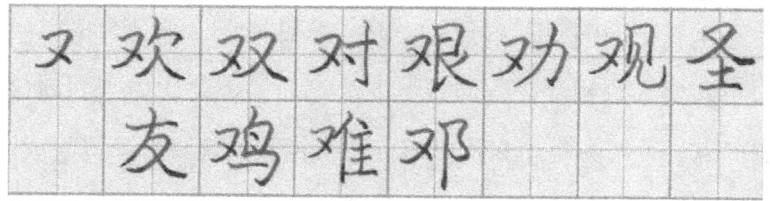

言字旁

第一笔写上面的右点;第二笔写横折提,注意横要短,竖要直,提要斜,要小一点。言字旁是由斜点和横折提组成,整体形态为上下呼应的斜长形,上点对准中竖,其余用横折提写法。

土字旁

土作左旁时较独体字"土"变化大。第一笔横要短些;第二笔竖也比较短;第三笔由长横改写为平提,整个字形变窄变小。

工字旁、土字旁、王字旁是由短横、短竖和短提组成,提为主笔,整体上窄下宽,提要稍长些,把住上部。

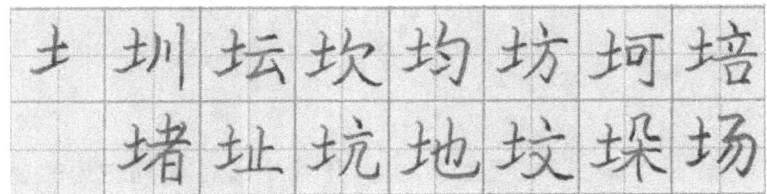

王字旁

王作左旁使用时,较独体字"王"三个横画要短,其中下面的长横改写为斜提。注意三个横向笔画之间的距离要均匀,长短一致。

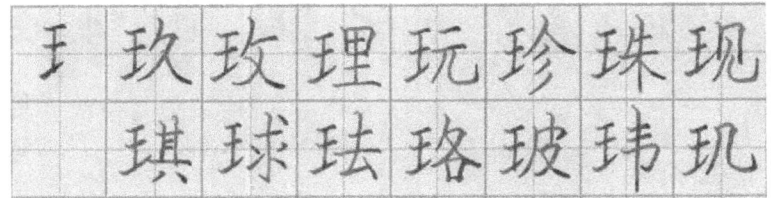

口字旁

第一笔的竖起笔后要稍向右下斜一点;第二笔横折,折笔后要向左下斜点;最后写短横,口作左旁时一般要写得稍

扁一些。

口字旁、田字旁是由短竖、横折和短横组成，横折为主笔。整体呈斗形，上宽下窄，不能写大。

山字旁

第一笔写中间短竖；第二笔写竖折；第三笔写右边的短竖。注意三个竖之间的距离要相等，横要写短些，整个字形比较小。山字旁是由两竖和竖折组成，中竖为主笔，整体为长三角形，竖折的横向上仰。

立字旁

立作左旁使用时，第一笔写右点，第二笔写短横，在短横下方写第三、第四笔的右点、短撇，最后将独体字的长横改写为平提，要写短一点。

日字旁

日作左旁使用时与独体字"日"基本相同，只是字形变窄小，在书写里面的短横时，要注意横的右端应留点空隙，横要上下居中。

日字旁、目字旁、白字旁是由短竖、短横、短撇和横折组成，横折为主笔，书写紧凑，横竖要平行等距，中间的短横左连左竖，右不连右竖。

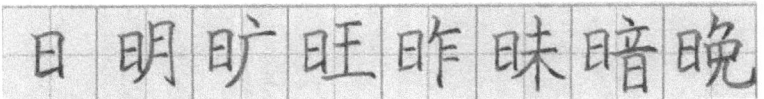

石字旁

石作左旁使用时与独体字"石"写法相同，但要写窄小一些，长撇要写短一些、竖一些，"口"要写小一些。石字旁是由短横、斜撇和口组成，撇为主笔，整体左放右收，横和撇都在居中链接，口字要小并内收。

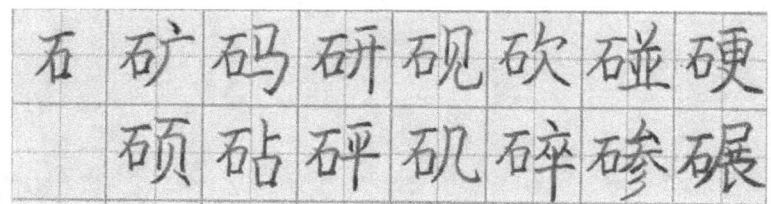

右偏旁的写法

力字旁

力作右旁使用时，横折钩的横变短，撇写得竖一点，字形变窄。力字旁是由横折钩和竖斜撇组成，横折钩为主笔，整体为左放右收，斜撇和斜钩基本平行。

单耳刀

卩是由较小的横折钩和垂露竖或悬针竖组成，第一笔写横折钩，在第一笔起笔处下笔写第二笔竖，竖为主笔，上部小而紧，耳部占竖的一半为宜。

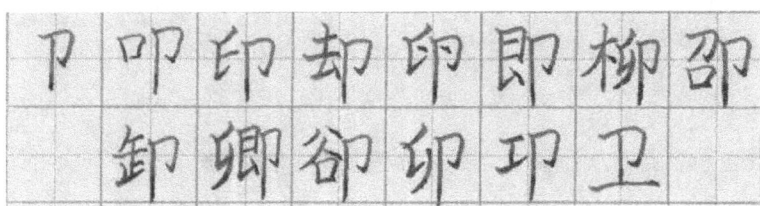

双耳刀

阝（左右）是由横撇弯钩和垂露竖或悬针竖组成，双耳刀作右旁时较作左旁要大一些。第一笔横撇弯钩约占竖的一半为宜，第二笔竖要直，竖为主笔，上部小而紧。

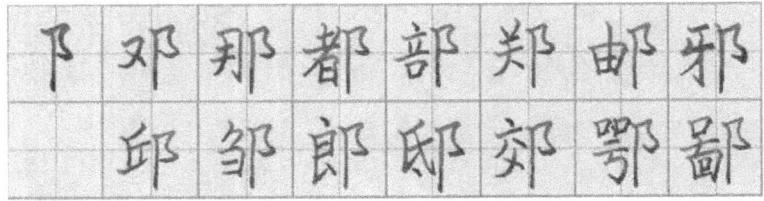

立刀旁

刂是由短竖和竖钩组成，第一笔写短竖；第二笔写竖钩要直，钩要短而有力。竖钩为主笔，竖钩偏上，两竖之间应紧凑，一般竖钩要略长于左半部。

三撇儿

"彡"是由三撇组成,上面的撇稍短,下面一撇略长,第一撇与第二撇长短基本一致,第三笔的起笔较长。

反文旁

是由短撇、横、撇、捺四笔组成。第一笔写短撇较竖;第二笔横较短;第三笔应写成竖撇,最后一笔捺的收笔处与左边的撇对称。捺为主笔,整体呈梯形,上窄下宽,中间紧凑,撇捺接交点偏上。

斤字旁

"斤"作右旁时,横变短,字形变窄。第一笔短撇较平;第二笔写竖撇;第三笔写短横;最后一笔竖要直,写成悬针竖或垂露竖。斤是由平撇、竖撇、短横和悬针竖或垂露竖组成,竖是主笔,整体为上紧下松,下竖对准短横的中间。

寸字旁

"寸"作右旁时，横变短，字形变窄。第一笔写短横；第二笔写竖钩；第三笔点用来补空。寸是由短横、竖钩和斜点组成，竖钩为主笔，横短，竖钩长，点靠上。

欠字旁

"欠"作右旁时，字形要窄一些。第一笔短撇要竖一点；第二笔横钩的钩要短一些；第三笔撇写成竖撇；第四笔捺的收笔处与左边撇对称。欠字旁是由撇、横钩、斜撇和捺组成，捺为主笔，整体呈梯形，上窄下宽，中间紧凑，撇捺接交点偏上。

欠 吹 欢 次 欣 砍 欧 欲
款 炊 欺 掀 歆 欷 歆

鸟字旁

"鸟"作右旁时，横向笔画变短，字形变窄长，注意第四笔竖折折钩的竖要直，长横改为平提。鸟字旁是由短撇、横折钩、斜点、竖折折钩和长提组成，竖折折钩为主笔，写法同马字旁。

鸟 鸡 鸣 鸦 鸿 鸭 鹅 鸥
鹊 鸹 鸧 鸩 鹉 鸽 鹤

页字旁

页作右旁时，上面的长横变短，字形变窄；第一笔写短横；第二笔撇较短；第三笔短竖；第四笔横折的竖与左竖平行对称；第五笔竖撇与最后的一笔右点要对称。页字旁是由短横、短撇和贝部组成，主笔是竖撇，上横或长或短，贝部写稳。

页 项 顺 顶 须 顾 顽 颈
颂 预 颖 烦 硕 颅 颠

佳字旁

　　佳作右旁时，横变短，字形变窄。第一笔写短撇；第二笔竖要写直，右边上面的三个短横长短要一致，下面的一横稍长。佳字旁由短撇、短横、竖和斜点组成，左竖稍长，第四横也稍长，形成变化。

佳 唯 潅 难 稚 淮 推 睢
雅 雏 焦 雀 雉 雌 雇

字头的写法

秃宝盖

　　"冖"是由左点和横钩组成。第一笔写左点；第二笔横钩的起钩处较左点的起笔处略高一些，钩要小一些。秃宝盖是由斜点、横钩组成，横钩为主笔，整体为左右对称的扁形，左点可稍直。

宝盖头

"宀"比"冖"上面多一点,第一笔点要居中;第二笔左点和第三笔横钩大小要基本对称。宝盖头是由斜点和横钩组成,横钩为主笔,整体为左右对称的扁形,上点对准横钩的中部。

穴字头

"穴"作字头时,下面的撇缩写,捺改写为点,字形变扁,上面宝盖写法同宀,下面的短撇和右点要写在宝盖里面,左右对称。穴字头、穴宝盖是由斜点、横钩和相背点组成,横钩为主笔。整体为左右对称的扁形,上点对准横的中部,左点可稍直。

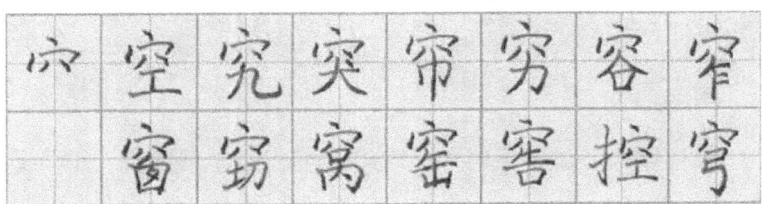

草字头

"艹"是由横、短竖和短竖撇组成,横画要写平;左边的短竖和右边的短竖撇要均匀分布,"艹"在字的上下结构中大约占四分之一的位置。横为主笔,左右对称,两竖稍向内收,右竖长于左竖,视下部字的大小确定其宽窄。

竹字头

是独体字"竹"的缩写,字形变扁,第一个撇和第二个撇的形态要一致,左右的短横和点,大小基本相同。竹字头是由短撇、短横、斜点组成,左右对称,右部稍大。

雨字头

独体字"雨"作字头时,竖向笔画变短,字形变扁;第一笔写短横;第二笔左点较小;第三笔横钩的横要平;第四笔写短竖,然后写里面的四个点,注意几个点的分布要均匀。雨字头是由短横、短竖、横钩和上下点组成。整体为对称的扁形,上横短于横钩,秃宝盖略宽,包住下部,两对上下点可写平。

八字头

"八"有两种写法,一种写法与独体字"八"基本相同,只是撇、捺的角度稍大些,字形变扁如"分、贫、公"等字;另一种写法由点、短撇组成,如"关、并、单"等字。八字头是由斜撇和斜捺组成,捺为主笔,整体为左右开放的三角形,撇低捺高,撇短捺长。

人字头

是独体字"人"的变形写法。第一笔写斜撇；第二笔捺的收笔处高低位置与左边斜撇对称。人字头是由斜撇和斜捺组成，捺为主笔，整体为左右开放的三角形，撇低捺高，撇短捺长。

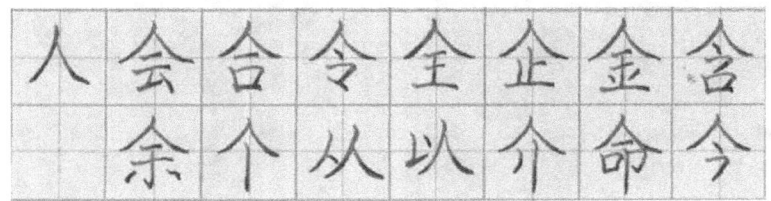

大字头

是独体字"大"的变形写法。第一笔横较短；第二笔撇的上半部分写竖；第三笔捺的起笔处与上面的短横交接，收笔处与左边的撇对称。大字头是由短横、斜撇和斜捺组成。捺为主笔，左右开放，包住下部，若下部较宽可托住上部，大字头收缩变形，将捺改为斜点。

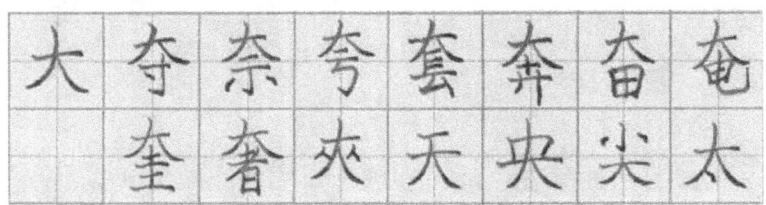

折文头

"夂"是由短撇，横撇和斜捺组成。第一笔写短撇，在短撇

的上半部分起笔写第二笔横撇；第三笔捺的收笔与左边的撇要对称。注意字的下部结构不同，撇、捺的收笔位置高低就不同。主笔是捺。整体为三角形，上紧下松，撇、捺交点居中靠上。

十字儿

独体字"十"作字头时，字形变小。第一笔横较短；第二笔写短竖。但"古"字上面的"十"与别的字不同，第一笔横和第二笔竖都较长些。

小字头

"小"有两种写法：一种是由短竖、右点和撇点组成，短竖的起笔处要居中，点较短，撇稍长，整体为左右内聚的三角形，竖居中心，两点紧凑不宜写散，如"光"字；另一种写法是由短竖、撇点和右点组成，注意左右两点要对称，左低右高，

如"尘"、"尖"等字。

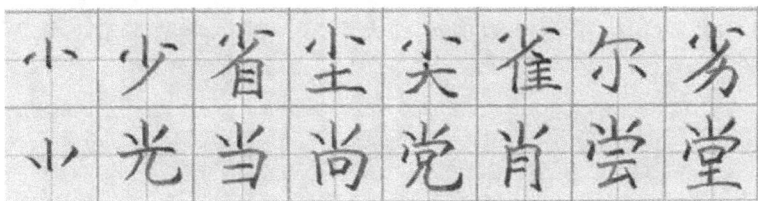

爪子头

是独体字"爪"的变形写法，字形变小。第一笔写短撇；第二笔、第三笔都是右点；第四笔再写一个短撇，较第一笔短撇还要短，注意笔画要均匀分布。

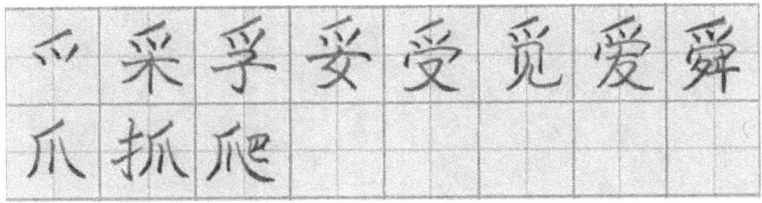

字底的写法

什么叫字底：字底在字的下部，形体较大较长的字底能托住上部，往往就是字的主体，这些字底的主笔也成了该字的主笔，字底的大小也视上部具体而定。

儿字底、几字底

是由弯钩和横折弯钩组成,钩为主笔。整体上窄下宽,钩要伸展。

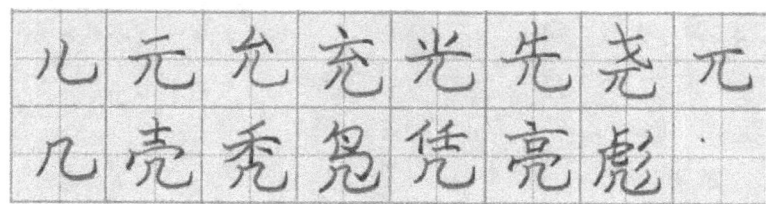

刀字底、力字底

是由横折钩和斜撇组成,横折钩为主笔。扁宽,横折钩稳而有力,撇从横的中部交接,向左下伸展。

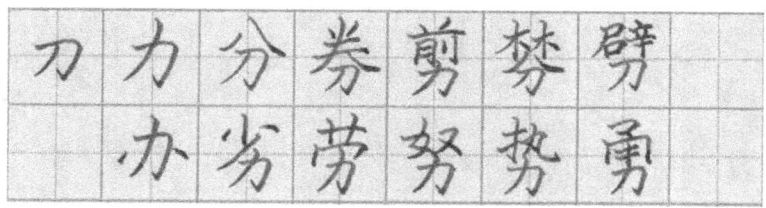

土字底、王字底

是由短横、短竖和长横组成,长横为主笔,整体呈梯形;第二横比第一横稍短,下横长,起承托上部的作用。

寸字底

写法同寸部,形体扁宽,竖钩不宜太靠右。

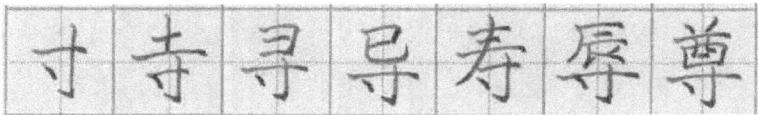

口字底、田字底

写法同口、田部。形体稍扁宽。

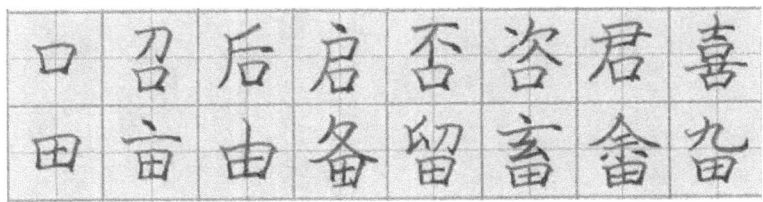

巾字底

写法同"巾"字旁,形体稍宽,适宜写成悬针竖。

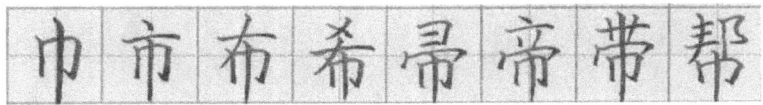

山字底

写法同山字旁,整体写扁。

女字底

写法同女字旁,整体变扁。

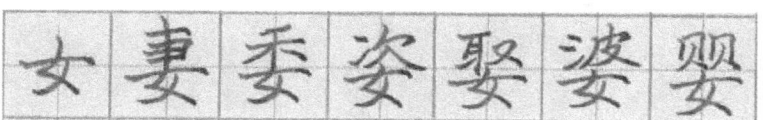

月字底

写法同"月"字旁。只是竖撇改为垂露竖。

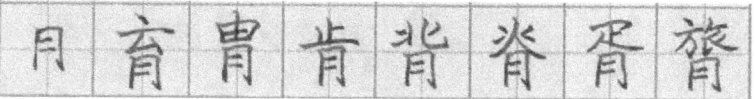

火字底

写法同火字旁,形体稍宽,撇捺左右伸展。

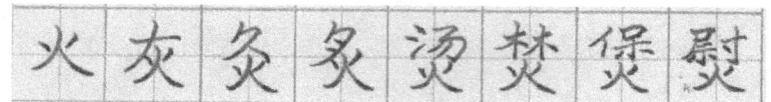

贝字底

"贝"作字底使用时,竖向笔画缩短,字形变短。第一笔写短竖;第二笔写横折;第三笔写竖撇。第四笔点的收笔处要与左边的撇尖部分对称。整体为上窄下宽的梯形,上框紧短,斜点不宜过长。

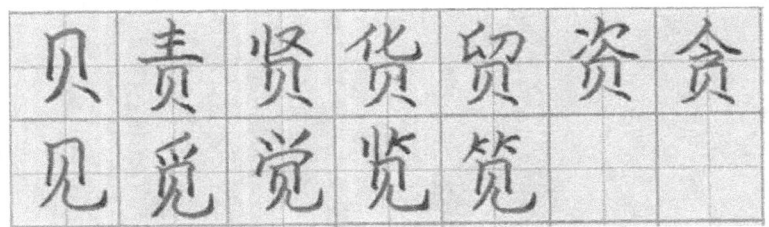

见字底

是由短竖、横折、竖撇、竖弯钩组成。整体为上窄下宽的梯形，上框紧短，竖弯钩可向右伸展。

手字底

手是独体字"手"的缩写，笔画不变，字形变短。第一笔写短撇；第二笔写短横；第三笔的横根据字形结构的不同确定长短；第四笔写竖钩。手字底是由平撇、短横、长横和竖钩组成，竖钩为主笔。整体为菱形，平撇、短横稍小，长横平衡，距离相等稍靠上，竖钩居中挺立，不宜过弯。

四点底

由一个左点和三个右点组成。第一笔左点;第二笔、第三笔依次写两个右点;第四笔右点较前两点稍长一些。四个点的距离要大致相等。

心字底

"心"作字底使用时,字形要扁一些。第一笔为左点;第二笔写卧钩;第三笔和第四笔均为右点,注意最后两点都起补空作用,所以要根据不同字形结构确定点的位置高低。心字底是由左右点和卧钩组成,卧钩为主笔。整体为左右开放的扁宽形,左点、上点略小,右点稍长。

皿字底

"皿"作字底时，字形更扁一些，大约占字高度三分之一的位置。书写"皿"时，关键要对正上部的结构，四个短竖之间的距离要基本相等。皿字底是由短竖、横折和长横组成，长横为主笔，整体为左右对称的扁形，左右内收，长横平稳。

字框的写法

厂字旁

是由短横和竖撇组成。第一笔短横要写平，要居中；第二笔竖撇较长。

广字旁

"广"较"厂"上面多一点。第一笔右点要居中；第二笔横较短；第三笔竖撇较长。

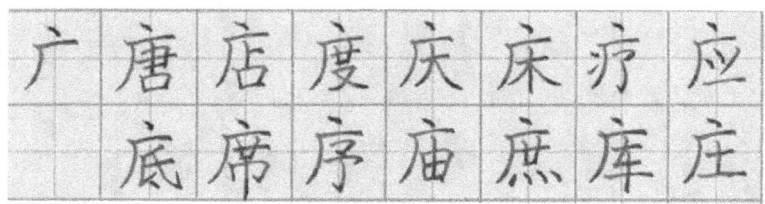

尸字旁

是由横折、横、撇组成。第一笔横折，横较长，竖短；第二笔写短横；第三笔写竖撇，较长一些。竖撇为主笔。整体斜长形，竖撇略长，包住右部。

户字旁

"户"较"尸"上面多一点。第一笔右点要居中,下面的"尸"则稍往下一些。竖撇为主笔,整体斜长形,上点居中,竖撇略长,包住右部。

户 启 肩 扁 房 扇 雇 扉
戾 扈 犀 所

病字旁

"疒"较"广"左边多一点和一提,点和提要上下呼应。"疒"是由斜点、短横、竖撇和上下点组成,竖撇为主笔,点横居中,竖撇伸展,包住右部。

疒 疗 症 疼 疲 痔 疝 疫
疤 济 疹 瘀 痰 痉 病

虎字头

"虍"由六笔组成。第一笔写短竖;第二笔写短横;第三笔写横钩;第四笔竖撇稍长;第五笔短横和第六笔竖弯钩要小一些,靠上一些,为下面的部分留出位置。撇为主笔,横钩稍宽,承上覆下,竖撇稍长,包住右部。

卢 虎 虑 虔 虚 虐 彪 虞

走之儿

"辶"是由横折折撇和平捺组成。第一笔写右点；第二笔写横折折撇，笔画比较短小；第三笔写平捺，笔画伸展。捺为主笔。整体呈左下包右下的半框形，上点对准下部中间，横折折撇要上紧下松，不能写得太宽。

辶 辽 迅 迎 逊 这 近 道
迫 迁 还 过 边 迈 通

走字旁

"走"是独体字"走"字的变形，横画和撇画缩短，捺画伸长。第一笔写短横；第二笔写短竖；第三笔写短横，收笔处与上一个短横对齐；第四笔短竖与上面的短竖对齐；第五笔短横要短；最后写短撇和捺，撇短捺长。斜捺为主笔，整体上窄下宽，左紧右松，斜捺较长，以托住右上部。

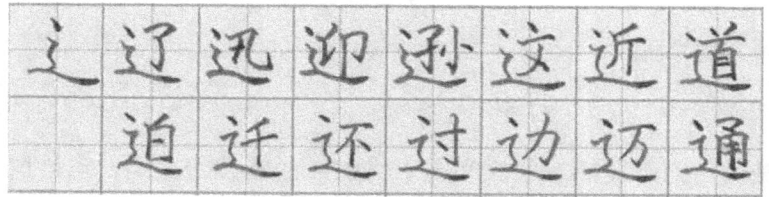

包子头

"勹"是由短撇和横折钩组成。第一笔短撇；第二笔横折钩在短撇的中部起笔，横较短、竖较长，注意快到起钩处时笔划稍稍向左下斜一点，以便形成包围之势。横折钩为主笔。整体上宽下窄，撇要短，弯钩要略带弧度，呈包围状。

三框儿

"匚"是由横、竖折组成。第一笔短横要平，在短横的起笔处下笔写竖折，竖较长，横较短，但下面的横较上面的短横要略长些。竖折为主笔。

画字框

"凵"是由竖折、短竖组成。第一笔竖折，竖较短，横较长；第二笔短竖较左边的竖要略长一些，起笔处高于左边的竖，收笔处比左边的竖要低一点。左右对称，呈梯形，竖短横长。

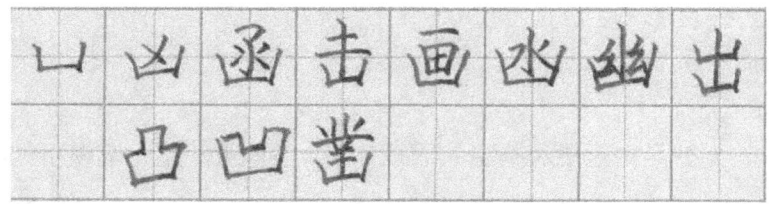

门字框

"门"是由右点、垂露竖、横折钩组成。第一笔点写成右点；第二笔竖在点的左下方起笔；第三笔横折钩，横短、竖较长，左右两竖要直，横折钩为主笔，斜点靠左上，垂露竖稍短，横折钩稍长。

方框儿

"口"是由竖、横折钩、横组成。第一笔竖写直；第二笔横折钩，横较短，竖较长，写完框内部分，再写下面的短横；最后一笔短横的起笔处在左边竖收笔处稍上一点位置，收笔处与右边的钩尖交接，字形成长方形。口写法同口字旁，大小由里面的笔画多少确定，一般把下部写得比上部要稍宽些，呈梯形，增加稳定感。

同字框

"冂"是由垂露竖和横折钩组成,横折钩为主笔,横短竖长,竖钩长于左竖,也有个别字将左竖改为竖撇的。

凡字框

是由竖撇和横折弯钩组成,横折弯钩为主笔。整体上窄下宽,上框根据里面笔画多少确定宽窄,横折弯钩的弧度也不宜过弯。

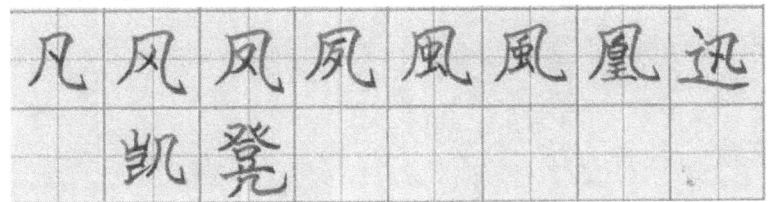

六. 款识(zhì)、盖章简介

款识(zhì)

是正文以外的交代文字，书写款识叫落款，盖章也叫"钤印"，它们也是组成作品章法的有机部分，同样不能忽视。

款识有"单款"和"双款"之分。"单款"是书写者的姓、名或字号，或再加上正文出处、书写时间、地点等；"双款"是将书写者和受书者的姓名都写上，书写者的姓名等也叫"下款"，受书者的称谓叫"上款"。另外，字数多的叫"长款"，字数少的叫"穷款"。落款的字体也应注意，一般地说，正文是甲骨、篆书，应加释文，正文写甲骨、篆、隶、楷、行书，落款字体用行书比较适宜，而正文写草书，落款字体或行或草。

落款的几种方法

落款字体应小于正文字体，字数易简不易繁。初学者若无把握，不能熟练控制章法布局，可以"穷款"落之（只写名字或号，一二字即可）。

受书者的姓名一般省略姓氏，加姓者多为单名，如：李丹、王华等。

作者如果需要加写年龄，宜写在下款最后，如：丁苗苗六岁，赵宝卿八十有六等。

受书者男女都可称"同志"，按现实称谓呼之落之，"先生"、"女士"、"小姐"均可。时间不一定都按传统天干地支书写，采用公元纪年比较方便。

下款落"题"、"署"者，语气自上而下；一般落款"书"、"录"，显得谦虚而恭敬。

落款书写时间时，注意写全，如"乙亥年夏首"、"乙亥年仲夏"，略写可写为"乙亥夏"，最好不要写成"乙亥年夏"。

书法作品中加盖印章，相传元、明时期就有人开始这样做了。其目的，一是起到标明作者的作用，二是起到给整幅作品"提神"的作用。一两个鲜红的印记，在黑字白纸间可以配合节奏，调整重心，破除平板，稳定平衡构图，在章法上有"画龙点睛"之妙。可见，印章的使用，也要有章法，用得恰到好处，则锦上添花，用得不合适，就画蛇添足。硬笔书法作品同毛笔书法作品一样，使用印章也须讲究，不能随便来。

1. 姓章、名章或姓名章

字号章和斋馆章，用于下款处，一般盖在作者姓名的下面或左边。根据空白大小选用一至两枚印章。姓名章等印章形状多为正方形、长方形（不可过长）、圆形，大小要与落款字协调，略小于落款字形，不能过大。

2. 盖在作品起首右边空白处的印章

叫"引首章"或"行首章"，视需要而定，不是必盖不可。其形状可以长方形或椭圆形为宜，印语多是格言、警句、年代等等内容，随人而定。

3. 如盖双印

注意一个印是朱文（白底红字），另一个则要相反，用白文印（红底白字），印面形式有所变化才好。两个印章之间的距离不能过小，也不宜过大，一般留一个到一个半印章的位置较合适。引首章也应略小于姓名章等，以免有头重脚轻之嫌。

4. 印章的风格要与书法风格相协调

至少不能使人产生格格不入之感。如果通篇写的是草书或篆书，姓名章却盖的是简化楷体字实用章，就显得不伦不类了。

5．印章还有"压脚章"、"腰章"等等

无外乎是根据其所盖的位置而命名的。有不少初学者见到有些硬笔书法上印章较多，于是也效仿盖之，结果，由于不懂规矩和章法，满篇红圈，如天女散花，令人生烦。因此，硬笔行书作品也是最忌讳滥盖无度的。如果不甚明白其中道理，建议先请教专家，或少盖为佳。

后记（编者寄语）

同学们：

 硬笔书法的基础是笔画，也是基本功，大家虽然掌握了硬笔书法的基础理论与写法，但要想使自己写一手漂亮的钢笔字，就要把基础打牢，还要经过不断地练习，俗话说："功到自然成"只要我们每天坚持写一页钢笔字，，取人之长，补己之短，吸取百家的优点，化做自己的知识，我相信不久的将来你就会与众不同。

 祝同学们在欣赏自己的同时让其他人也用羡慕的眼光看你，内在的素质，外在的美会使你成为出类拔萃的好孩子。

<div style="text-align:right">2014 年 11 月 19 日</div>

www.ingramcontent.com/pod-product-compliance
Lightning Source LLC
Chambersburg PA
CBHW071748170526
45167CB00003B/985